HALLO UND HERZLICH WILLKOMMEN

Wir, also Flora und Pomona, begleiten dich auf deinem Spaziergang durch den Schlosspark Babelsberg. Zusammen sehen wir uns besondere Orte an, lüften kleine Geheimnisse und stellen deine Augen und deine Nase auf die Probe.

Schau dir den Plan vorne im Buch genau an. Jede Zahl gehört zu einer Station im Park. Wenn du alle Stationen nacheinander besuchst, dauert das etwa zwei Stunden. Du kannst dir die Stationen aber auch auf verschiedene Spaziergänge aufteilen.

Auf den folgenden Seiten findest du Geschichten, Infos und Rätsel. Die Rätsellösungen stehen hinten im Buch. Dort ist auch eine Übersicht über die wichtigsten Persönlichkeiten, die hier im Babelsberger Park oder Schloss eine Rolle gespielt haben.

Bei unserem Parkspaziergang sir ein paar Dinge zu beachten: Um den Schlossgarten Babelsberg so schön zu erhalten wie er ist, arbeiten hier viele Gärtner. Helfen wir ihnen! Deshalb dürfen wir den Rasen nicht betreten, keine Blätter oder Blüten pflücken, keine Skulpturen anfassen und der Müll sollte in den Abfalleimern landen. Und wir dürfen nur auf gekennzeichneten Wegen mit dem Fahrrad fahren.

1 FLATOWTURM

Herzlich Willkommen vor dem wunderhübschen Schloss Babelsberg!

So ein Quatsch! Ich weiß, es sieht aus wie ein Schloss, aber das ist der Flatowturm. Zum richtigen Schloss kommen wir erst später.

Als Wilhelm I. mit seiner Familie im prächtigen großen Schloss Babelsberg wohnte, nutzte er dieses Gebäude für seine Kunstsammlung und als Entspannungsort. Hier konnte er sich von anstrengenden Regierungs- geschäften erholen und in Ruhe Tee trinken.

Apropos trinken, warum ist in dem Wasserbecken am Turm kein Wasser?

Früher war dort Wasser, aber die Becken- wände sind undicht und müssen renoviert werden. Das Besondere an dem Becken ist, dass es die Form eines Sterns hat. So, wie viele Burggraben auch.

Wenn du ganz hoch auf den Turm steigst, kannst du das gut erkennen. Früher gab es sogar eine Zugbrücke über den Wassergraben. Der Kaiser konnte sie einfach hochziehen lassen, wenn er alleine sein wollte. Sehr praktisch.

Eintritt für
ein Kind
in den
Flatowturm

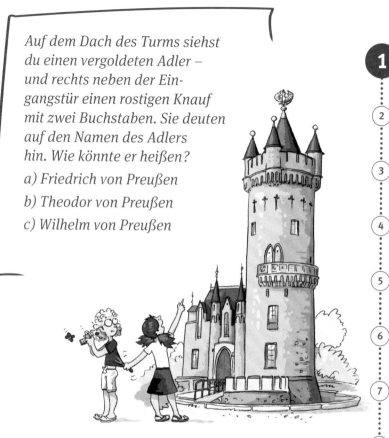

Auf dem Dach des Turms siehst du einen vergoldeten Adler – und rechts neben der Eingangstür einen rostigen Knauf mit zwei Buchstaben. Sie deuten auf den Namen des Adlers hin. Wie könnte er heißen?

a) Friedrich von Preußen

b) Theodor von Preußen

c) Wilhelm von Preußen

1 2 3 4 5 6 7 8 9 10

Der Flatowturm ist 46 Meter hoch und steht auf einem Plateau, das 30 Meter über der Havel liegt. Damit ist es das einzige Gebäude des Babelsberger Parks, welches man von der Stadt aus sehen kann.

Gerichtslaube heißt das hier? Prima, ich brauche dringend eine Pause und ein leckeres Gericht zu essen nach dem anstrengenden Weg hier hoch.

Pause ja, essen nein, liebe Pomona! Gericht bedeutet in diesem Fall nichts zu essen, sondern den Raum, wo man zum Beispiel Räuber verurteilt. Mit Richter und so.

*Geh in die Mitte des Gebäudes.
An dem Pfeiler kannst du viele
verschiedene Figuren, Blattformen
und Tiere erkennen. Welche Tiere
entdeckst du am Mittelpfeiler?*

Aha! Und was macht ein Gerichtsgebäude hier
mitten im Garten?

Früher stand das Bauwerk in Berlin, dort, wo
heute das Rote Rathaus steht. Damals wurde
Menschen, die etwas Verbotenes getan hatten, darin der
Prozess gemacht und sie wurden verurteilt. Als dann aber
das Rote Rathaus gebaut wurde, schenkte die Stadt Berlin
dieses Gebäude Wilhelm I. Er fand es so
schön, dass er es im Park wieder aufbauen
ließ. Aber hier in Babelsberg wurde dann
zum Glück niemand mehr verurteilt.

*Zu der Zeit, als die Gerichtslaube von Berlin
nach Babelsberg gebracht werden sollte,
gab es noch keine Autos. Daher wurden die
schweren Steine mit Kähnen auf der Havel
nach Babelsberg transportiert.*

1
2
3
4
5
6
7
8
9
10

3 ROSENTREPPE

Oh wie hübsch, ein Rosentunnel. Das ist natürlich genau das richtige für mich, die Göttin der Blüten. Und wie das hier duftet. Da hat sich der Gartenarchitekt wirklich etwas ganz Besonderes einfallen lassen. Sobald die weichen Triebe der Rosen lang genug sind, binden die Gärtner sie an die dünnen grünen Metallstäbe. So entsteht mit der Zeit dieses wunderschöne geschwungene Rosendach. Die Rosen sehen aber nicht nur toll aus, sie haben auch edle französische Namen: die rosafarbene heißt „Blush Noisette" (sprich: blasch nuasett), die weiße „Madame Plantier" (sprich: Madam plantie) und die hellorangene „Gloire de Dijon" (sprich: Gloar de Dischong).

Das klingt tatsächlich sehr vornehm und ich kann mir die kaiserliche Familie auf dieser Rosentreppe gut vorstellen. Kaiserin Augusta mochte die Treppe mit dem Rosendach bestimmt gerne – schließlich liebte sie Märchen! Schneeweißchen und Rosenrot zum Beispiel. Das passt ganz besonders gut hierher.

Zähl alle Stufen, die zur Rosentreppe gehören. Kleiner Tipp: es sind so viele Stufen wie es Wochen im Jahr gibt. Die Lösung findest du wie immer hinten im Buch.

Unterhalb der Rosentreppe war früher der Bootsanlegesteg. Dort legte die kaiserliche Segelyacht an, wenn der Kaiser im Sommer zu seinem Schloss in Babelsberg reiste. An Land warteten schon die Bediensteten, um ihn und seine Familie in Empfang zu nehmen.

4 GEYSIR MIT GLIENICKER BRÜCKE

Sieh mal Flora, wie lustig – die Havelbrücke ist in zwei verschiedenen Grüntönen gestrichen.

Stimmt! In der Mitte der Brücke verlief nämlich 28 Jahre lang die Grenze zwischen Ost- und Westdeutschland. Bis zum Mauerfall durfte niemand die Brücke betreten, das war streng verboten. Nur manchmal, nachts, wurden hier heimlich Spione zwischen den beiden deutschen Staaten ausgetauscht.

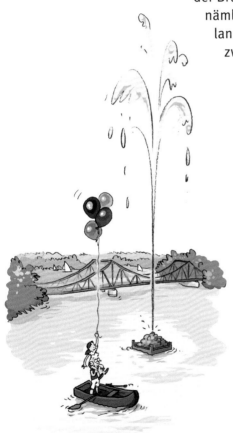

*Damit aus allen Fontänen Wasser
sprudelt, muss es in unterirdischen
Leitungen dorthin fließen. Schätze,
wie lang die Rohrleitungen im
Park Babelsberg insgesamt sind.*

a.) 5 Kilometer

b.) 15 Kilometer

c.) 25 Kilometer

Unglaublich – dabei sieht
alles so friedlich aus.

Ja, heute können wir wieder
gemütlich über die Brücke
schlendern. Und die beiden Grüntöne
markieren nur noch die Stadtgrenze
zwischen Potsdam und Berlin.

Aber es gibt noch etwas Besonderes: Eine riesige
Fontäne, die man Geysir nennt. Sie speist sich aus zwei
Wasserbecken, die auf einem Berg hinter dem Schloss
liegen. Ihr Strahl schießt fast 40 Meter in die Höhe und
sorgte damals wie heute für großes Staunen bei den
Zuschauern.

*Die erste Brücke an dieser Stelle war
aus Holz und konnte in der Mitte hoch-
geklappt werden, damit auch große
Schiffe durchfahren konnten.*

5 MASCHINENHAUS UND WILHELMWASSERFALL

He ihr Enten! Wo ist denn der Eingang in diese alte Ritterburg?

Also wirklich, ihr habt ja keine Ahnung. Dieses Haus war nur eine schicke Hülle. Drinnen stand früher eine riesige Dampfmaschine, so groß wie eine Lokomotive. Mit Dampfkraft pumpte sie Wasser aus der Havel in zwei große Becken auf einem Berg hinter dem Schloss. Von dort aus fließt es bis heute durch Rohre in die vielen Brunnen und an Stellen, wo die Gärtner Gießwasser holen. Man brauchte ziemlich viel Wasser, denn die

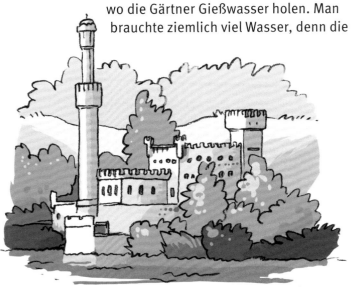

*Schätz mal, wie viel Wasser an einem
Tag benötigt wird, um den Park zu gießen
und die Fontänen sprudeln zu lassen.*

 a.) 1333 Badewannen (200 000 Liter)

 b.) 8000 Badewannen (1 200 000 Liter)

 c.) 666 Badewannen (100 000 Liter)

Kaiserin wollte einen grünen und blühenden Park. Der
Kaiser war sehr stolz auf seine supermoderne Dampf-
maschine. Deswegen gab es in dem Gebäude auch eine
Galerie, von der er und seine Gäste die Dampfmaschine
bewundern konnten.

Am Wilhelmwasserfall ganz in
der Nähe könnt ihr das
sprudelnde Wasser
hören und
sehen.

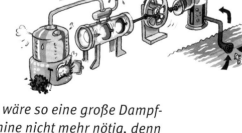

i *Heute wäre so eine große Dampf-
maschine nicht mehr nötig, denn
eine kleine elektrische Pumpe
befördert das Wasser auf den Berg.*

6 SCHLOSS BABELSBERG

In diesem Märchenschloss haben früher im Sommer ein Prinz und eine Prinzessin, ein König und eine Königin und ein Kaiser und eine Kaiserin gewohnt.

Waaas? So viele Leute?

Reingelegt. Eigentlich war es nur eine vierköpfige Familie. Wilhelm und Augusta mit ihren Kindern Friedrich und Luise.

Der Architekt Karl Friedrich Schinkel hat ihnen hier zuerst ein kleines Sommerschloss gebaut, da waren sie noch Prinz und Prinzessin. Dann hat die Familie Karriere gemacht – Wilhelm wurde Thronfolger. Später wurden Wilhelm und Augusta König und Königin von Preußen, und zuletzt Kaiser und Kaiserin des ganzen Deutschen Reiches.

So ein Kaiserpaar wollte natürlich besonders prächtig wohnen, und deshalb wurde angebaut. Es entstand ein großes Schloss mit 91 Zimmern und einem Turm,

Welches Märchen passt am besten zu diesem Schloss? Welche Märchenfigur wohnte oder schlief in einem Turm? Erzählt gemeinsam ein Märchen.

gerade recht für eine kaiserliche Familie. Immer, wenn sie in Babelsberg war, wurde auf dem Turm eine Fahne gehisst. Heute weht hier manchmal die Fahne der Stiftung Preußische Schlösser und Gärten Berlin-Brandenburg, die das Schloss verwaltet.

Auf dieser Skizze kannst du die beiden Teile des Schlosses erkennen: das ältere Gebäude in rot und den grauen neuen Anbau, durch den das Schloss beeindruckend groß wurde.

7 SCHLOSSTERRASSEN

Da ist dem Kaiserpaar das Schloss nicht groß genug und sie lassen den Gartenarchitekten auch noch Schlossräume unter freiem Himmel entwerfen! Ganz schön verwöhnt.

Sei nicht so streng, Pomona. Das sind Terrassen, und viele Könige und Kaiser hatten vor ihren Schlössern solche grünen Wohnzimmer, das war sehr modern.

Damit es noch prächtiger aussah, legte man hier um die Beete vergoldete Kordeln, wie um einen kostbaren Schatz. Und es wurde eine riesige vergoldete Blumenfontäne aufgestellt. Ein Blumenbeet auf verschiedenen Ebenen – tolle Idee vom Gartenarchitekten Pückler.

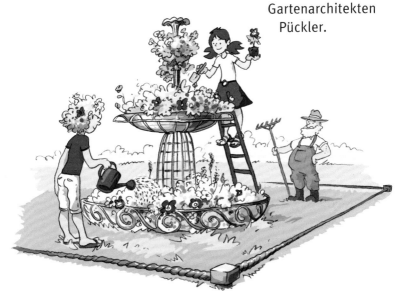

Wegen der Kordeln und der Blumenfontäne nennt man diese Terrasse auch „Goldene Terrasse".

Um das ganze Schloss herum gibt es insgesamt vier Terrassen, die das Gebäude vergrößern. Neben der Goldenen Terrasse sind das die Blaue Terrasse, die Voltaireterrasse und die Porzellanterrasse.

Du siehst hier eine Zeichnung der Beete auf der Goldenen Terrasse. Kann man alle Beete umlaufen ohne einen Weg doppelt zu gehen? Du kannst das entweder zu Fuß ausprobieren oder mit einem Stift hier auf dem Papier.

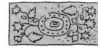

Ganz unten liegt die Porzellanterrasse. Dort findest du einen tollen Springbrunnen, der mit Fabelwesen verziert ist. In den letzten Jahren wurde viel repariert, sodass es jetzt 15 funktionierende Wasserspiele im Park Babelsberg gibt.

8 PLEASUREGROUND

Plätschergrund, ein super Name! Es plätschert hier wirklich überall.

Oh nein, nicht plätscher – pleasureground (sprich: Pläschergraund)! Pleasure ist Englisch und bedeutet Vergnügen. Jetzt wird es nämlich besonders vergnüglich.

Es ist ein Vergnügen, hier spazieren zu gehen, sich die Brunnen anzusehen und die Nase in die Blüten zu stecken.

Das größte Vergnügen hatte Hermann Fürst von Pückler-Muskau, denn er hat hier im Park Vieles gestaltet. Das konnte er, weil seine Ideen Wilhelm I.

Such das Beet, das wie ein Gemüsekorb aussieht. Du findest hier diese drei Pflanzen.

Wie heißen sie?

TIPP: zwei davon kennst du aus der Küche!

und seiner Frau Augusta gefallen haben. Vor Pückler
arbeitete hier der Gartenkünstler Peter Joseph Lenné.
Aber in einem heißen Sommer vertrockneten ihm die
Pflanzen. Er hatte einfach nicht genug Geld für die
Bewässerung des Parks bekommen. Fürst Pückler hatte
mehr Glück. Die Auftraggeber bezahlten so viel, dass
Bewässerungsanlagen gebaut werden konnten und
keine Pflanze mehr vertrocknete.

Außerdem pflanzte der Fürst große, also alte Bäume und
kleinere junge Bäume und Büsche. So dachten alle, der
Park wäre ganz natürlich gewachsen. Pückler legte auch
ungewöhnliche Beete an. Eines sieht aus wie ein riesiger
Gemüsekorb.

i *Blumen sind sehr wichtig für den Babels-
berger Schlosspark. Im Sommer blühen hier
13 765 Blumen in 89 verschiedenen Arten.
Sie wachsen in 72 Beeten.*

9 SCHWARZES MEER

Komm, Pomona, lass uns ein Bad im Schwarzen Meer nehmen.

He ihr beiden, stop! Fürst Pückler wäre sehr empört, wenn ihr in seinem Kunstwerk planschen würdet. Er plante das Schwarze Meer und hat lange an dem Entwurf gearbeitet, bis daraus ein richtiges Gartenschmuckstück wurde. Der Fürst fand, dass nicht nur Springbrunnen, sondern auch Bäche und Seen in einen Park gehören und ihn schöner machen.

Da hatte Pückler Recht. Das kleine Gewässer mit seinen Inseln und vielen Buchten ist besonders gelungen. Und wie die Wolken und großen Bäume sich im Wasser spiegeln, irgendwie geheimnisvoll. Aber woher kommt nur dieser seltsame Name „Schwarzes Meer"?

Manche Leute denken, ich sei ein großes altes Tintenfass, aus dem die Tinte in den See gelaufen ist und das Wasser schwarz gefärbt hat. Aber vielleicht hat Fürst Pückler auch an das wirkliche Schwarze Meer gedacht, das er auf seiner Orientreise mit dem Schiff überquerte.

Stell dir vor, du könntest wie ein Vogel den See von oben betrachten. Versuche mal, die Form des Sees und seine Inseln aufzuzeichnen. Die Lösung findest du natürlich hinten im Buch.

Fürst Pückler hat sich einen Trick ausgedacht, damit das Gewässer so groß wie ein Meer und geheimnisvoll wirkt. Er hat die Ufer so gestaltet, dass man von keiner Stelle aus den gesamten See überblicken kann. Beim Umrunden des Sees entdeckst du viele überraschende Ansichten. Probier es aus!

10 FÜRSTENHÖHE

Ich bin total außer Puste! Noch 1, 2, 3, 4 Stufen und ab auf die Bank! Aauuah – die ist steinhart. Wer hat sich das denn ausgedacht? Hier saßen doch Könige und Kaiser!

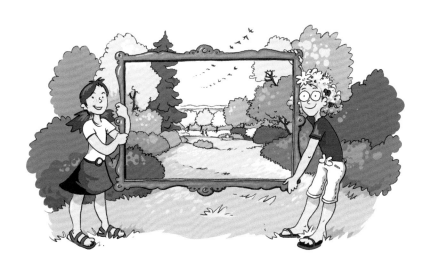

Denen haben ihre Diener wahrscheinlich immer weiche Kissen unter den Popo gelegt. Aber schau mal, ist der Ausblick nicht toll? Man kann soooo weit gucken. Bis zum Horizont. Und auf die Wiese am Schloss. Und jetzt lass uns losrennen! Immer geradeaus!

Schätze die Entfernung zum Adlerbrunnen. Das ist der weiße Würfel, den du im Pleasureground siehst.

Hahahalt, so ist das nicht gedacht! Rennen ist viel zu anstrengend und du siehst ja überhaupt nichts vom Park dabei. Hier sind die Wege niemals ganz gerade angelegt. Es gibt mindestens eine Trillion Kurven in diesem Park. Und in jeder Kurve gibt es eine andere Aussicht. Es ist, als würdest du dir ein Bilderbuch anschauen. In jeder Kurve schlägst du eine neue Seite auf.

Wenn du nicht mehr laufen kannst, gibt's ja zum Glück öfter mal eine Bank, auch wenn kein königliches Kissen draufliegt.

i *Die Gärtner haben die Bäume und Büsche im Park oft extra so gepflanzt oder beschnitten, dass du eine besonders schöne Aussicht hast.*

LÖSUNGEN

1. Es ist Antwort b. Auf dem Knauf findet ihr die Buchstaben T und P. Es wird aber eigentlich vermutet, dass die Buchstaben für „Trigonometrischer Punkt" stehen und damit der Lagebestimmung oder der Höhenbestimmung dienen.

2. Du findest an dem Mittelpfeiler Schweine, Schlangen, Affen und Fabelwesen. Sie sollen die negativen Eigenschaften der Menschen darstellen, die hier verurteilt wurden.

3. Die Rosentreppe hat insgesamt 52 Stufen.

4. Die richtige Antwort ist c. Es sind 25 Kilometer.

5. Insgesamt werden ca. 1 200 000 (eine Million zweihunderttausend) Liter Wasser verbraucht. Das ist etwa so viel wie in 8000 Badewannen passt.

6. Wegen des großen Schlossturms finden wir, dass das Märchen von Dornröschen oder das von Rapunzel am besten passt. Dornröschen schlief ja sehr lange in einem Turm und Rapunzel ließ ihr Haar aus einem hohen Turm herunterfallen.

7. Flora und Pomona sind bei ihrem Versuch gescheitert. Sie mussten manchen Weg doppelt gehen, um an allen Beeten vorbei zu laufen.

8. Die drei Pflanzen die du im Beet gefunden hast heißen:

 Salat (Lactuca sativa, „Barbarossa")

 Tomate (Lycopersicon esculentum, „Harzfeuer")

 Jungfer im Grünen (Nigella damascena)

9. Hier findest du eine Umrisszeichnung des Schwarzen Meeres:

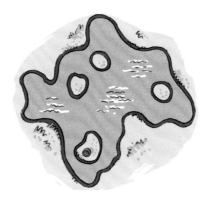

10. Die Entfernung von der Fürstenhöhe zum Brunnen beträgt ungefähr 145 Meter.

SCHLOSSBEWOHNER

Wilhelm I. von Preußen (1797 – 1888)

Er war König von Preußen und später deutscher Kaiser. Verheiratet war Wilhelm I. mit Augusta von Sachsen-Weimar-Eisenach. Die beiden hatten zwei Kinder. Schloss Babelsberg nutzte er mit seiner Familie über 50 Jahre als Sommersitz. Als Kind hatte Wilhelm den Spitznamen Helmchen, als Erwachsener interessierte er sich besonders für alles Militärische und arbeitete viel. Er soll mal gesagt haben „Ich habe keine Zeit, müde zu sein".

Augusta von Sachsen-Weimar-Eisenach (1811 – 1890)

Als Ehefrau von Wilhelm I. war auch sie zuerst Königin von Preußen und später deutsche Kaiserin. Sie war die Mutter der beiden gemeinsamen Kinder Friedrich und Luise. Anders als die Frauen ihrer Zeit interessierte sie sich sehr für Politik und versuchte, an der Staatspolitik mitzuwirken. Im Gegensatz zu ihrem Mann mochte sie aber alles Kriegerische nicht. Wilhelm und Augusta waren sich oft nicht einig, erst im hohen Alter verstanden sie sich besser. Augusta gründete viele Krankenhäuser und kümmerte sich um die ärmeren Menschen im Land.

Friedrich Wilhelm von Preußen (1831 – 1888)

Der Sohn von Wilhelm I. feierte seinen 18. Geburtstag im Schloss Babelsberg. Mit 19 Jahren verliebte er sich in die 11-jährige englische Prinzessin Victoria. Später heirateten sie und wurden ein glückliches Paar. Friedrich Wilhelm wurde nach dem Tod seines Vaters zum deutschen Kaiser gekrönt und hieß dann Friedrich III. Er starb nach nur 99 Tagen auf dem Thron an einer schweren Krankheit.

Luise von Preußen (1838 – 1923)

Die Tochter von Wilhelm I. und Augusta heiratete Friedrich I. von Baden und lebte mit ihrer Familie in Karlsruhe. Sie kümmerte sich als erwachsene Frau besonders um die Ausbildung von jungen Mädchen. So gründete sie eine Malerinnenschule und eine Haushaltsschule, an der die ersten Kochkurse angeboten wurden.